Le derrier de nostre Dame de pres

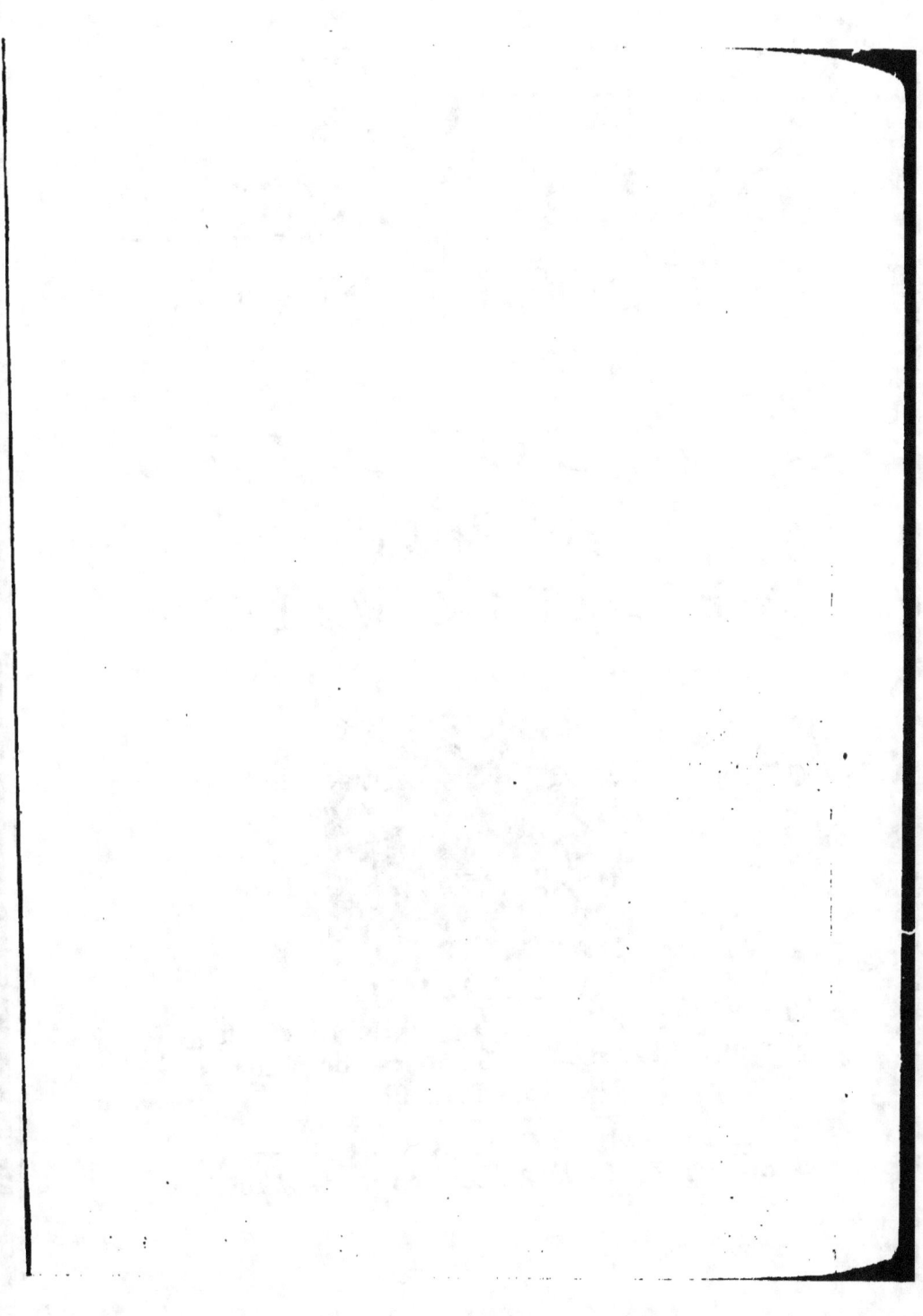

SVIET
DE LA COMEDIE
ITALIENNE,
INTITVLEE
LE COLLIER
de *Perles*.
MESLEE DE BALLETS,
& de Musique.

A PARIS,
Chez ROBERT BALLARD, seul Imprimeur du Roy,
pour la Musique, ruë Saint Jean de Beauvais,
au Mont Parnasse.

M. DC. LXXII.
AVEC PRIVILEGE DE SA MAJESTE'.

LE sujet de cette Comedie est une avanture veritable arrivée depuis peu, & que l'Autheur *du Mercure galant* a fort agreablement écrite au commencement de son Livre. Celuy qui l'a acomodée au Theatre, ne l'a aprise que dans ce Recüeil, & il croit devoir avoüer à ce charmant Autheur, quel qu'il puisse estre, qu'il n'a pris le dessein d'en faire une Comedie qu'en le lisant. On verra ce qu'il y a adjoûté pour remplir & pour embellir la Scene. Au reste il est inutile de nommer Celuy qui a pris la peine de composer les Airs, & les Entrées de Ballet qui en font tout l'ornement; quoy que cét Illustre n'y ait employé que le peu de momens que luy laissent les Divertissemens qu'il prepare pour LE ROY, on ne laisse pas de reconnoistre d'abord son admirable Genie, & de juger que ce n'est que de luy seul, que peuvent partir des choses si surprenantes & si peu forcées.

NOMS DES ACTEVRS.

OCTAUE, *Amant d'Eularia.*
EULARIA, *Amante d'Octaue.*
LE DOCTEUR, *Pere d'Eularia.*
HARLEQUIN. SBROFADEL, *Marquis François.*
DIAMANTINE, *Servante d'Eularia.*
BRIGUELLE, *Valet du Docteur.*
Cinq ou six *Valets.*

ACTE PREMIER.
SCENE PREMIERE.

LE Docteur s'entretient avec Briguelle, du peu de pouvoir qu'il a dans sa maison, où Eularia sa Fille commande bien plus absolument que luy : Et luy fait part de la resolution qu'il a prise de la marier avec Octaue, quoy qu'il n'ait aucune amitié pour luy, afin d'éloigner de sa maison une Fille, dont il est si peu satisfait.

SCENE SECONDE.

Diamantine vient dire au Docteur, avec un empressement plein de joye, qu'vn Marquis de France, nommé Sbrofadel, doit venir faire visite à Eularia : Cette nouvelle augmente l'impatience du Docteur, qui chasse rudement Diamantine.

SCENE TROISIÉME.

IL continuë dans son chagrin, contre les visites que reçoit sa Fille, particulierement des François, dont l'humeur libre & galante n'est pas du goût de son Pays.

SCENE QVATRIEME.

IL aprend à Octaue & à Eularia, le deſſein qu'il a pris de les marier enſemble dans deux jours.

SCENE CINQVIEME.

CEs deux Amans ſe témoignent l'vn à l'autre, la joye qu'ils ſentent à cette heureuſe nouuelle.

SCENE SIXIEME.

LE Marquis Sbrofadel vient faire viſite à Eularia, ou il trouve Octaue, & ayant apris qu'ils ont fait deſſein d'aller au Bal la nuit ſuivante, il ſe met de la Partie, & leur promet de les y acompagner en habit d'Harlequin.

SCENE SEPTIEME.

BRiguelle ua avertir le Docteur de cette Partie, mais le Docteur le renvoye ſans l'entendre, parce qu'il eſt occupé à faire la leçon à ſes Ecoliers.

<div style="text-align: right;">PREMIERE</div>

PREMIERE ENTRE'E.

LE Docteur donne pour leçon à six Ecoliers, de difputer fur la mort de Lucrece, & de luy rendre raifon, fi elle fit bien de fe tüer, apres l'accident qui luy arriva. Deux Ecoliers difputent, un Pour, & l'autre Contre, pendant que les quatre autres font ocupez à écrire les raifons, chacun pour fon Party.

<div style="text-align:center">Pour.</div>

Oüy.

<div style="text-align:center">Contre.</div>

Non.

<div style="text-align:center">Pour.</div>

Noble projet !

<div style="text-align:center">Contre.</div>

Ridicule entreprife !

<div style="text-align:center">Pour.</div>

Vne Vertu trop pure.

<div style="text-align:center">Contre.</div>

Vne fauffe Pudeur.

<div style="text-align:center">Pour.</div>

Luy fit facrifier fa vie à fon honneur.

<div style="text-align:center">Contre.</div>

A l'infidelité joignit une fotife.

Pour.
Quoy Lucrece infidelle?
Contre.
Elle adoroit Tarquin!
Pour.
Le Traitre la surprit.
Contre.
Oüy si l'on veut l'en croire
Pour.
Ah! lisez Tite-liue.
Contre.
O la plaisante Histoire
Pour aplanir le front de Collatin!
Pour.
Tout ce qu'il marque est tres-certain.
Contre.
Bon! bon! il falloit donc terminer son Destin
Avant que de commettre une action si noire,
Non pas, passer la nuit à barboüiller sa gloire
Pour la replastrer le matin.

Cette dispute est agreablement coupée par les mesures d'vn Air, que les Instrumens jouënt à chaque Hemistiche; dés qu'elle est finie Briguelle paroit qui emmene le Docteur. Les Ecoliers le voyant éloigné abandonnent leur dispute, & se mettent à dancer; mais ayant entendu du bruit, & croyans que le Docteur

revient, ils la recommencent avec une précipitation tres-divertissante: Cependant au lieu du Docteur, ils ne voyent qu'vn autre Ecolier, qui chante cette Gavote.

Qvel soucy vous interesse
Dans ce bizarre entretien?
Et qu'importe si Lucrece
En mourant fit mal ou bien?
De cette Vertu farouche
Tout le monde icy rira,
Ou si cét exemple touche
Honny soit qui le suivra.

Dans ce siecle plus traitable
Cette mort a le credit,
De quelque Heroïque Fable
Qui peut instruire l'esprit
Qu'vn habile Tarquin vienne
Peut-estre on s'en deffendra:
Mais enfin quoy qu'il obtienne
Honny soit qui se tuëra.

SCENE HVITIE'ME.

LE Docteur chagrin de ce qu'il vient d'aprendre de Briguelle, renvoye ses Ecoliers, & demande à Scaramouche Apoticaire, un

breuvage, qui endorme si bien sa Fille, qu'elle ne puisse sortir, lorsque Scaramouche veut aller le préparer.

SCENE NEVFIE'ME.

Cinq ou six Valets entrent extremement alarmez, qui voulans emmener Scaramouche au secours d'un malade qui expire, pendant que le Docteur veut le retenir pour son affaire, finissent l'Acte avec un desordre fort plaisant.

ACTE SECOND.
SCENE PREMIERE.

LE Docteur aprend de Briguelle, qu'il a donné à Eularia le breuvage que Scaramouche luy a remis.

SCENE SECONDE.

Diamantine prepare la Toilette, où Eularia doit se parer pour aller au Bal.

SCENE

SCENE TROISIE'ME.

EVlaria fait attacher quelques neuds à sa coiffure, & se sentant extremement assoupie, fait chanter une Demoiselle qui chante cét Air.

Par le Destin de mes Rivaux,
Ie connois à combien de maux
S'expose un cœur que l'on vous sacrifie;
Mais mon amour ne peut s'en alarmer:
Et vos beaux yeux m'ont si bien sçeu charmer,
Que j'ayme mieux, belle Silvie,
Vous aymer & perdre la vie,
Que de viure sans vous aymer.

Malgré mes soins & mes langueurs,
Des mépris remplis de rigueurs
Seront le fruit de vous avoir servie;
Mais mon amour ne peut s'en alarmer:
Et vos beaux yeux, &c.

Eularia s'estant endormie, sur la fin du second Couplet, la Demoiselle se retire, & le Marquis Sbrofadel paroit en habit d'Harlequin pour aller au Bal, comme il l'a promis au premier Acte. Diamantine voyant qu'Eularia se

tourne d'vn costé de sa chaise à l'autre, croit qu'elle est reveillée, laisse entrer Sbrofadel, & se retire.

SCENE QVATRIEME.

SBrofadel voyant Eularia profondement endormie, veut profiter de l'ocasion, mais il change la resolution de voler des faveurs, en celle de voler son Collier, qu'il voit à demy détaché; & pour mieux cacher ce larcin, il en avale les Perles jusques au nombre de trente-deux. Eularia s'estant réveillée, & ne trouvant plus son Collier, croit que Sbrofadel la pris par galanterie, & le foüille.

SCENE CINQVIEME.

OCtaue qui voit son action, croit qu'elle embrasse Sbrofadel, & témoigne une extréme jalousie, jusqu'à ce qu'il ait sçeu la verité. Il interroge Sbrofadel, & trouvant ses réponses fort timides, & fort entre-coupées, il tasche de l'arrester, mais Sbrofadel s'enfuit. Octaue appelle ses Gens pour le chercher.

SECONDE ENTRE'E.

Six Laquais cherchent Sbrofadel en dansant, & visitent jusques aux moindres endroits, avec un empressement fort agreable. Ils le trouvent plusieurs fois, & plusieurs fois il s'échape; & tous ces Ieux sont si naturels, & si bien representez, qu'il ne se peut rien voir de plus admirable. Enfin les Laquais le prennent, & le laissent entre les mains d'Octaue.

SCENE SIXIE'ME.

Sbrofadel avouë tout, & Octaue commande qu'on luy amene Scaramouche. Ce nom cause des frayeurs tres-divertissantes à Harlequin, avec lesquelles l'Acte finit.

ACTE TROISIE'ME.

SCENE PREMIERE.

Scaramouche choisit des Herbes, pour faire une Medecine, & raisonne sur leurs proprietez.

SCENE SECONDE.

BRiguelle vient luy recommander de faire la Medecine bien forte, & Scaramouche luy fait emporter ce qu'il a preparé pour cela.

SCENE TROISIE'ME.

LE Docteur remercie Octaue du soin qu'il prend, pour faire rendre le Collier à sa Fille.

SCENE QVATRIE'ME.

SCaramouche leur vient aprendre qu'il a fait avaler la Medecine à Sbrofadel.

SCENE CINQVIE'ME.

DIamantine s'écrie avec joye, que la Medecine a déja fait rendre trente-une Perles. Scaramouche va preparer un nouveau remede, pour tirer la trente-deuxiéme.

SCENE SIXIE'ME.

SBrofadel se plaint dans un lit, de la violente Medecine qu'on luy a fait prendre.

SCENE

SCENE SEPTIEME.

SCaramouche veut donner un Lavement à Sbrofadel, pour avoir la derniere Perle; mais Sbrofadel l'évite, & Scaramouche par un accident répand son Lavement.

SCENE HVITIEME.

ON arreste Sbrofadel, que l'on condamne à prendre une seconde Medecine : Pendant que Scaramouche va la preparer, il fait son Testament, & croyant fortement qu'il doit mourir, il prie qu'on grave un Epitaphe qu'il lit sur son Tombeau.

SCENE NEVFIEME.

SCaramouche fait prendre la seconde Medecine à Sbrofadel, qui fait de si grands cris, que

SCENE DERNIERE.

EVlaria qui les entend d'une Chambre prochaine vient, & se resout à perdre cette Perle, plustôt, que de le souffrir plus long-

D

temps: Mais Sbrofadel la rend, & prend congé aprés cette exacte restitution. Le Docteur ravy du succés, qu'ont eu les soins d'Octaue, termine en ce moment le delay de deux jours pour son Mariage; & cét Amant plein de joye, pour dissiper l'inquietude qu'Eularia a soufferte, pendant tout ce desordre, luy propose de voir chez elle une Mascarade, qu'il avoit fait preparer pour la divertir au Bal où ils devoient aller; Eularia y consent.

DERNIERE ENTRE'E.

LA Scene, qui pendant la plus grande partie de la Piece, n'a representé qu'vne Chambre, se change en une solitude, dans laquelle paroit un Berger, avec une Bergere. Vn Magicien luy a promis de luy faire voir des merveilles de son Art; mais Tireis qui n'y adjoûte point de foy, prétend non seulement de ne se pas laisser éboüir à ses illusions, mais encore d'en découvrir tout le mystere. Il s'en explique ainsi à sa Bergere.

Ce lieu paroit solitaire;
Mais quoy qu'ait dit un vieux fou,
Tu n'y verras ma Bergere
Ny Demon, ny Loup-garou:

Et ce Barbon qui se pique
De commander aux Enfers,
Va voir de son Art magique
Tous les secrets découverts.

Je me ris de sa puissance,
Et ne te fais consentir
A voir son extravagance
Qu'afin de te divertir:
Cache-toy dans ce Bocage,
Le voicy. Tu pourras voir,
Qu'il ne faut que du courage
Pour détruire son pouvoir.

Aussi-tost le Magicien paroit, qui peut-estre seroit bien aise de voir Tircis moins intrepide : Il luy parle ainsi.

Berger tu ne peux te plaindre,
Me voila!

TIRCIS.

Ce n'est pas assez:

LE MAGICIEN.

Mais songe que tu dois craindre.

TIRCIS.

Ie ne crains rien, voyons ce que tu sçais.

Pendant une charmante Symphonie, le Magicien fait les Ceremonies qu'il a acoustumées dans ses enchantemens, pour se preparer à cette Invocation.

Hecate strabéel
Monstrorum Tartara,
Cocytos hynéel
Hemonis Barbara.

Quand il a prononcé ces paroles, trois Demons paroissent, tenans chacun deux flambeaux, & le Magicien continuë ainsi.

Reconnoissez ma voix
Ministres de mes loix,
Qui me servez pour tous les crimes
Acourez de tous costez,
Et de vos profonds abysmes
Sortez, Sorcieres sortez.

A ces derniers mots, cinq Sorcieres sortent, deux de chaque costé, & l'autre d'une Caverne qui est au milieu : Elles prennent les flambeaux des Demons, pour obeïr au Magicien, qui leur parle ainsi.

A m'obeïr soyez prestes,
Montrez avec l'Enfer vostre comerce affreux.

Cét

Cét ordre est suivy d'une Dance, qui exprime tout ce qu'on peut s'imaginer de plus épouventable. Le Berger les interrompt par ces mots.

Arrestez ; faites voir vos plaisirs & vos jeux.

Icy leurs pas & leurs figures sont aussi burlesques, qu'ils ont paru horribles au commencement : Mais le Berger qui ne peut plus souffrir ces jeux, les interrompt encore, & arrache une fausse barbe qu'il a aperçeu au Magicien, en prononçant ces paroles.

Hola! Levez le masque, & montrez qui vous estes.

Lors le pretendu Magicien ayant le visage découvert, quitte le reste de son équipage, & ne montre à Tircis qu'vn Paysan de son Village qui s'est mocqué de luy, en luy faisant croire qu'il estoit Magicien, ce qu'il exprime par cette Chanson.

TA puissance est absoluë,
Je veux bien tout mettre bas,
Et presenter à ta veuë
Le Portrait du grand Colas :
Bien des Gens suivent mes traces,
Et m'imitent en ce point,

E

Qu'ils se font par leurs grimaces
Croire ce qu'ils ne sont point.

Tu n'attendois pas ce change;
Mais Tircis, mon pauvre amy,
Ne le trouve pas étrange,
A fourbe, fourbe & demy:
Ca montrons ce que nous sommes
Jeanne, Perrette, Alison,
Dançez avec vos trois hommes
Tircis dira la Chanson.

Aussi-tost les Sorcieres quittent leurs habits, sous lesquels estoient cachez trois Paysans, & trois Paysannes, que Colas avoit fait ainsi déguiser pour épouvanter Tircis. Ce Berger surpris de la supercherie que luy a faite un homme, dont il vouloit se jouër, les regarde tous quelque temps, & chante le premier des Vers qui suivent, dans le mesme temps que Silvie, sa Bergere, qui a tout veu de l'endroit où elle estoit cachée, & qui en est aussi étonnée que luy, s'avance, qui le chante aussi.

ENSEMBLE.
Ah! tout n'est plein que de déguisement!
TIRCIS.
Sçais-tu ce que je viens de faire?

SILUIE.
Oüy je t'ay veu rompre l'enchantement.
TIRCIS.
C'eſt le Portrait du cœur de ma Bergere.
SILUIE.
Ou bien celuy de mon volage Amant.
ENSEMBLE.
Du monde entier c'eſt le vray caractére,
Car il n'eſt plein que de déguiſement.

Cette penſée leur fournit celle de s'éclaircir ſur quelques doutes qui regardent leur amour, ce qu'ils expriment par ce Menüet, à l'Air duquel les Payſans & Payſannes dançent, pour finir tout le Divertiſſement.

TIRCIS.
Que j'aurois de plaiſirs, Silvie,
Si j'eſtois aſſûré de ta foy.
SILUIE.
Ah! Tircis je ſerois ravie,
Si s'oſois me répondre de Toy.
ENSEMBLE.
Chaſſons ce doute & ces alarmes,
Ceſt le poiſon de nos tendres Amours,
Et par des ſermens pleins de charmes
Aſſûrons-nous, de nous aymer toûjours.

TIRCIS.

Que le Ciel m'acable de peines
Si jamais j'esteins vn feu si beau!

SILUIE.

Si jamais je brise mes chaînes
Que les Loups dévorent mon Troupeau!

ENSEMBLE.

Que j'ayme à chasser les alarmes
Qui nous troubloient dans nos tendres Amours!
Et que mon cœur trouve de charmes
A t'assûrer qu'il t'aymera toûjours.

FIN.

www.ingramcontent.com/pod-product-compliance
Lightning Source LLC
Chambersburg PA
CBHW030130230526
45469CB00005B/1895